ORNEMENS
CLASSIQUES
EXÉCUTÉS D'APRÈS LES PEINTURES ORIGINALES

DE

JULES ROMAIN
ET DE SES ÉLÈVES.

15 Planches in-folio : 15 francs.

A PARIS,
Chez J. BAUME, Éditeur, rue Tiquetonne, N° 10.
1838.

Imprim. de J.-B. MEVREL, pa s. du Caire, 54.

ORNEMENS
CLASSIQUES
EXÉCUTÉS D'APRÈS LES PEINTURES ORIGINALES
DE
JULES ROMAIN
ET DE SES ÉLÈVES.

15 Planches in-folio : 15 francs.

A PARIS,

Chez J. BAUME, Éditeur, rue Tiquetonne, N° 10.

1838.

# 1^{re} Livraison.

1^{re} Livraison.

Ornemens de Peinture de Jules ROMAIN et de ses Elèves.

Pl. 1. **Mantoue.** — Au Palazzo Ducale (Palazzo Imperiale). — Dans la grande galerie qui conduit à la salle Troienne et qui est entièrement décorée d'ornemens en Peinture et en Stuc.
 N. B. On a conservé à ce palais (aujourd'hui Palazzo Imperiale) le nom de Palazzo Ducale, pour en désigner plus précisément la partie ancienne qui fut peinte du temps de Frédéric Gonzaga, duc de Mantoue, par Jules Romain et ses Elèves.

Pl. 2. **Mantoue.** — Dans l'Archivio Notarile. — Au cintre de la grande salle, vers la porte de Saint-Georges.

Pl. 3. **Mantoue.** — Au Palazzo del Te. — Dans une pièce près de la salle des *Giganten-Sturzes* (chute des géans); dans une large frise, entrecoupée de bas-reliefs en stuc, par Primaticcio.—Sur un panneau de forme circulaire et à fond jaune se trouve un bas-relief, et dans un espace allongé, à fond noir, on voit un groupe peint, composé de deux figures.

Pl. 4. **Mantoue.** — Au Palazzo Ducale. — Dans la petite salle, vers le petit Palais, près de la salle Troienne.— Les ornemens supérieurs forment une frise, ceux du milieu, qui appartiennent au plafond, servent d'encadrement à un grand panneau.

Pl. 5. **Mantoue.** — Au Palazzo Ducale. — Dans la grande galerie. — Les ornemens supérieurs décorent la partie semi-circulaire de l'une des deux grandes niches, où se trouve la principale porte d'entrée. — L'ornement du milieu forme la frise dans la niche même. — Les ornemens inférieurs sont tirés d'une des petites pièces, où se trouvent ceux de la table 4, et servent, au plafond, d'encadrement à un grand panneau.

2^{me} Livraison.

Ornemens de Peinture de Jules ROMAIN et de ses Elèves.

Pl. 6. Mantoue. — Au Palazzo del Te. — A la partie supérieure dans lh'émicycle de l'un des parois latéraux du vestibule qui est entièrement découvert du côté du jardin et de l'endroit auquel on a donné le nom de *Grotte*. — Au bas des parois il y a d'autres bas-reliefs en stuc, représentant des sujets tirés de la vie de David, par Primaticcio. — Ce vestibule est connu sous le nom de *Loggio*.

Pl. 7. Mantoue. — Ces deux ornemens ont existé dans le palais d'un secrétaire du Duc de Mantoue, le bâtiment fut démoli pendant mon séjour dans cette ville, au mois de juin 1830. Un nouveau palais a été élevé par M. Tomasso, au même endroit, dans la rue *Pradella*, non loin du théâtre récemment construit.

Pl. 8. Mantoue. — Au Palazzo del Te. — La partie supérieure de ses ornemens se trouve dans une pièce du palais, dite *la Grotte*, au jardin del Te. — La partie inférieure appartient au plafond d'une petite pièce, à droite de l'entrée principale du Palais del Te.

Pl. 9. Mantoue. — Au Palazzo Ducale. — Dans la grande galerie sur un des grands parois.

Pl. 10. Mantoue. — Au Palazzo Ducale. — Dans la grande galerie sur un des grands parois.

3me Livraison.

Ornemens de Peinture de Jules ROMAIN et de ses Elèves.

Pl. 11. Mantoue. — Eglise Saint-André. — Ornemens qui se trouvent dans les chapelles, à droite de l'entrée principale de cette église, formant l'encadrement de grands tableaux historiques, composés par Julio Romano, et peints par son élève Rinaldo Montovano.

Pl. 12. Mantoue. — Au Palazzo del Te. — Cet ornement se voit au plafond d'une pièce à côté de la salle de Psyché; ce plafond est richement décoré de bas-reliefs en stuc.

Pl. 13. Mantoue. — Au Palazzo Ducale. — L'ornement inférieur est au plafond; celui du milieu au grand paroi de la grande galerie, à côté de la salle Troienne; l'ornement supérieur forme la frise au-dessus de la porte d'une petite pièce.

Pl. 14. Mantoue. — L'ornement du milieu se voit dans une petite pièce du Palazzo Ducale; celui à gauche au plafond d'une petite pièce du Palais del Te; l'ornement à droite au plafond de la grande pièce du bâtiment, dite Grotte, au jardin du Palais del Te.

Pl. 15. Mantoue. — Au Palazzo Ducale. — Dans la grande galerie, au grand paroi, à côté de la salle Troienne.

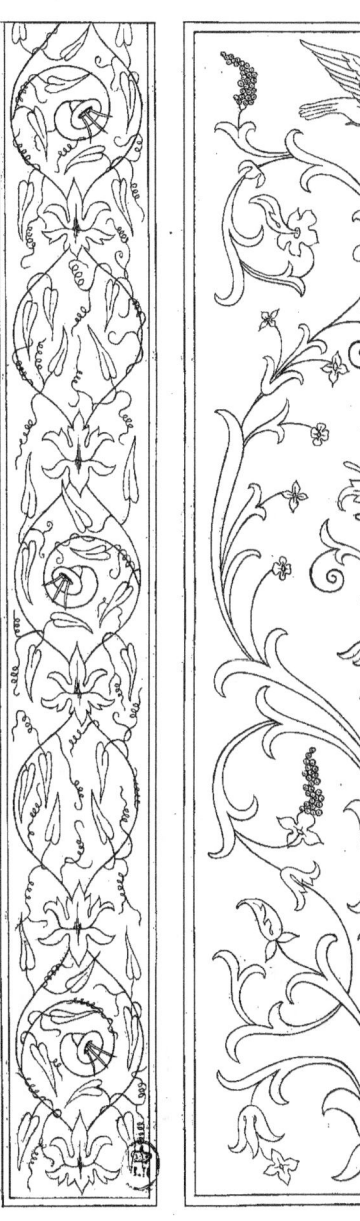
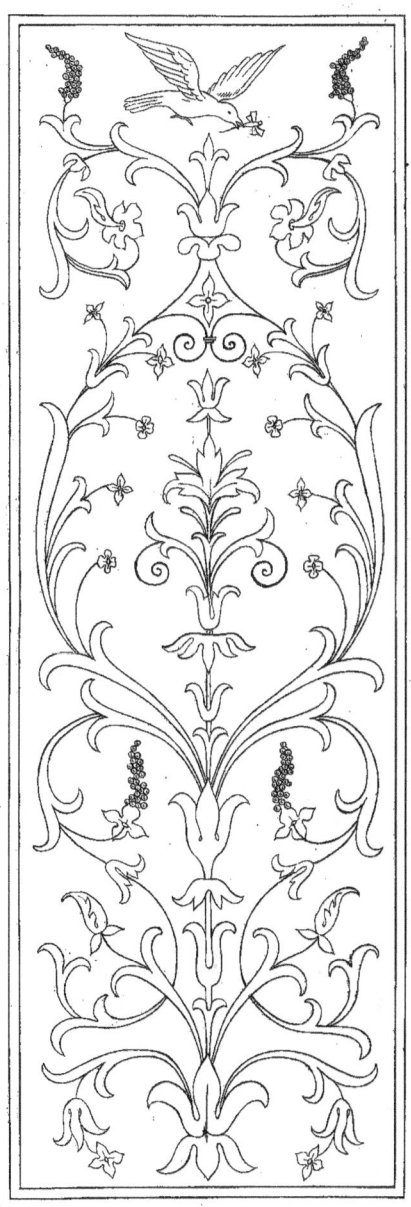
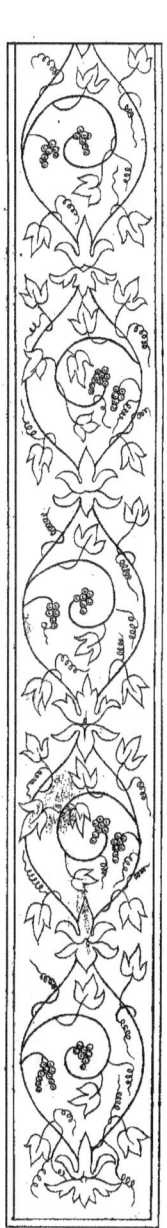

2 pieds.

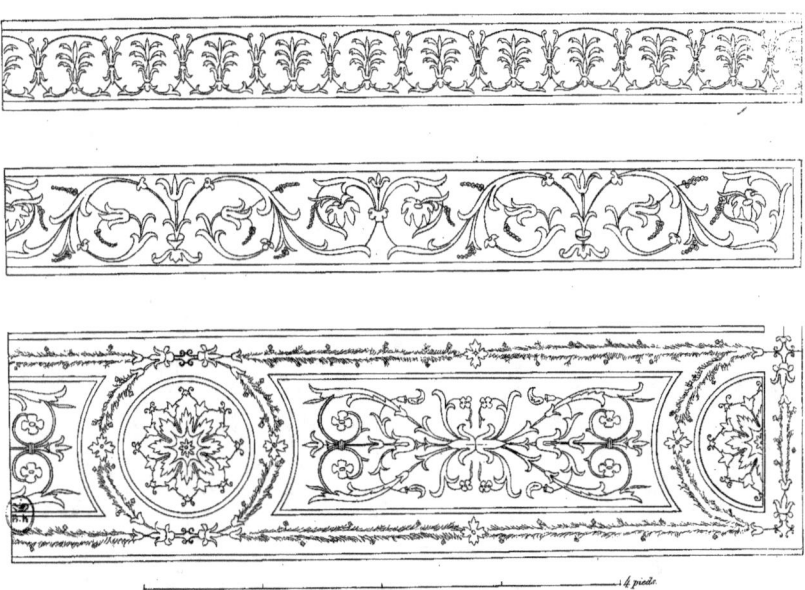

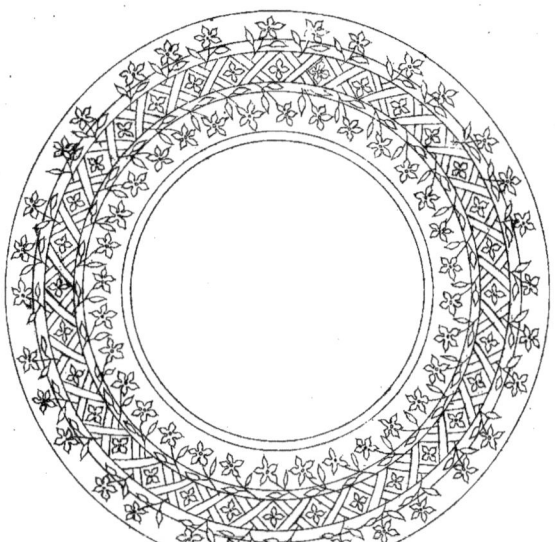
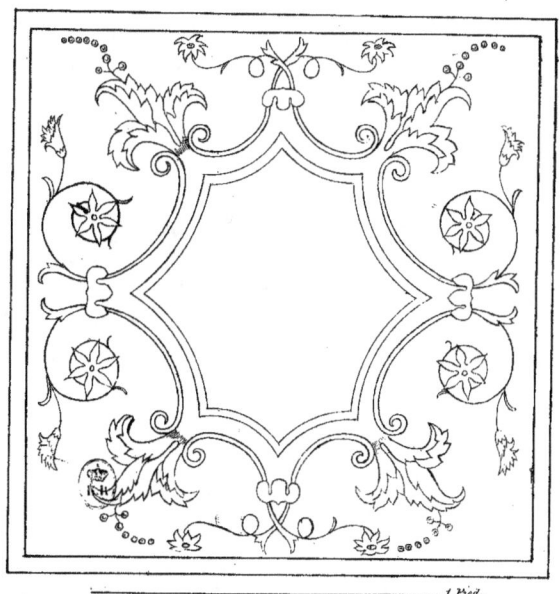

1 Fred.

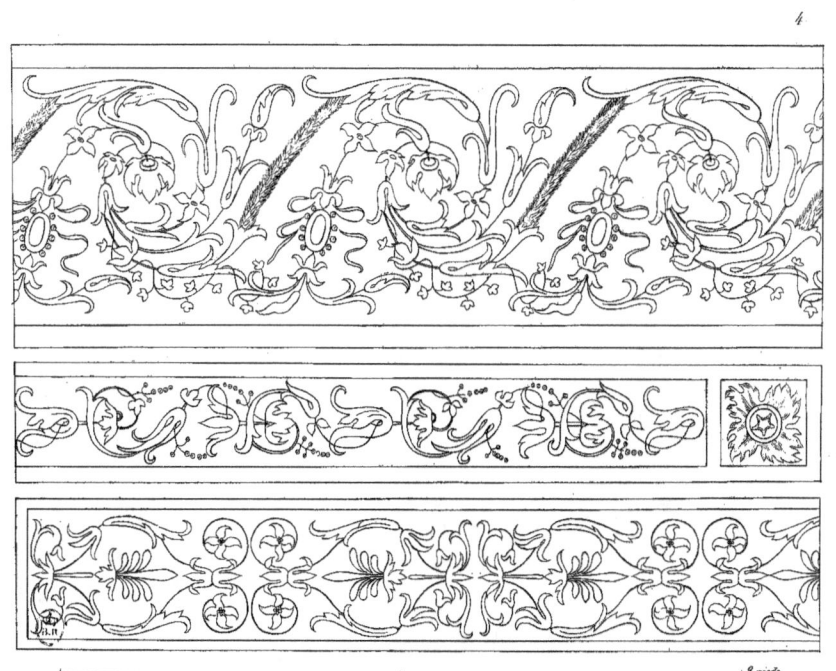

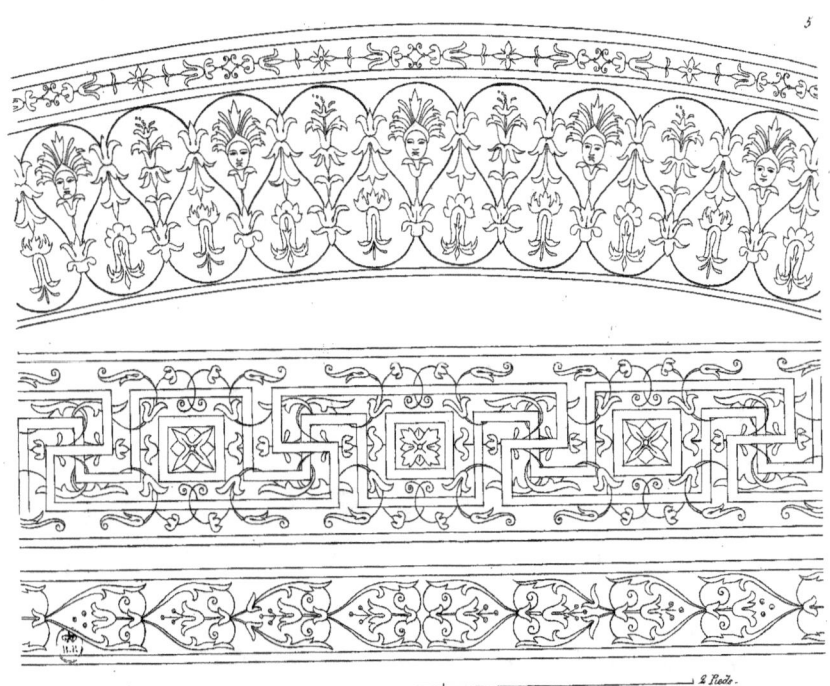

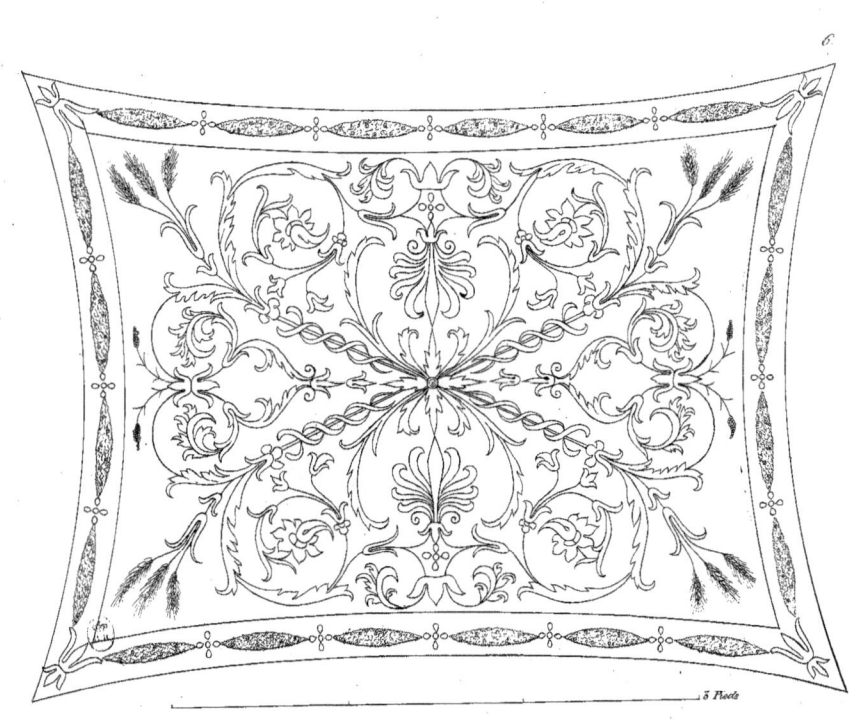

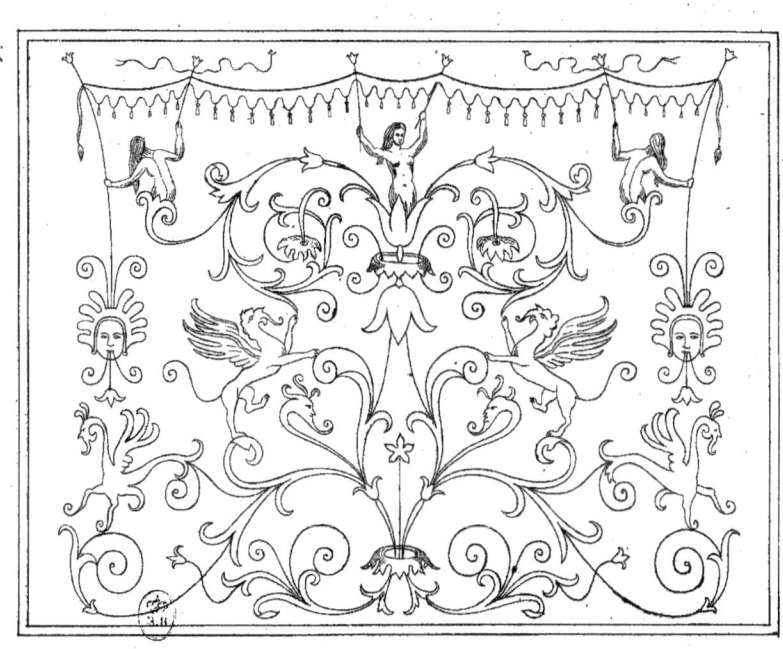

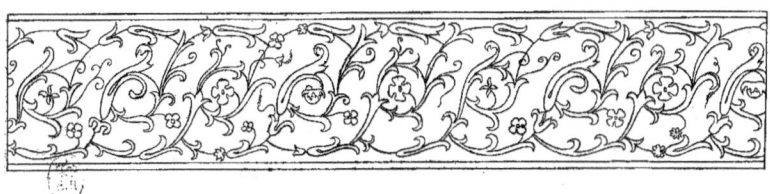

2 Feets.

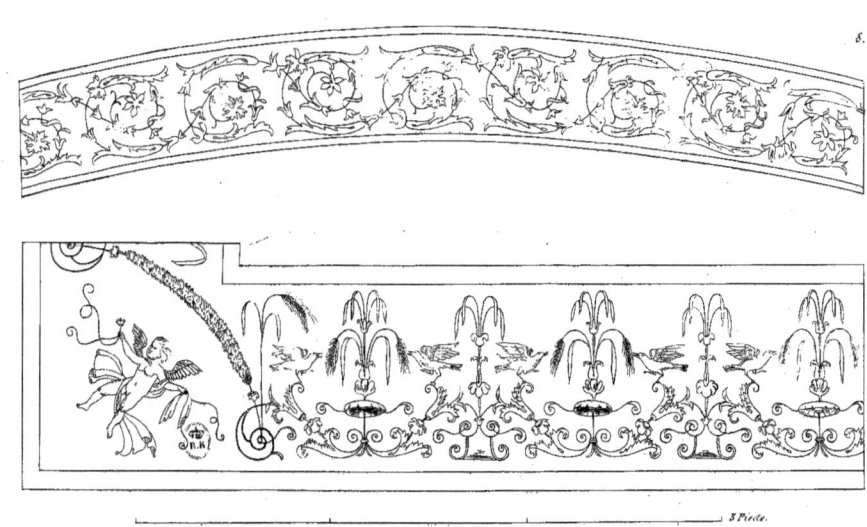

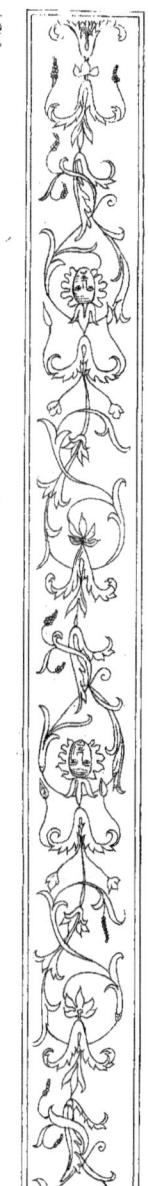
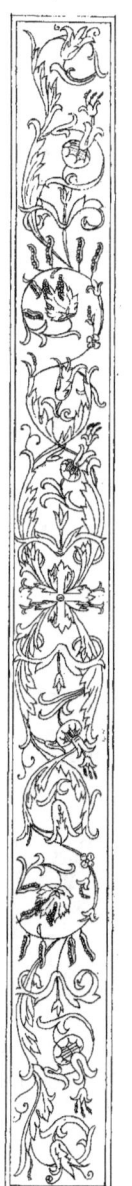
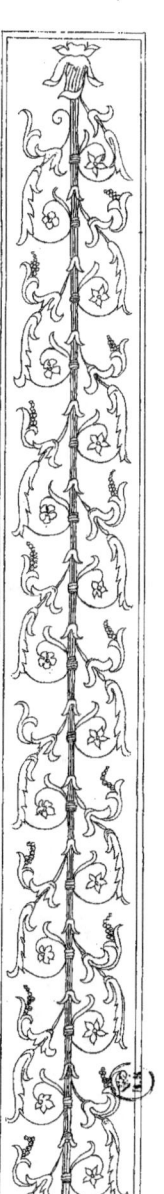

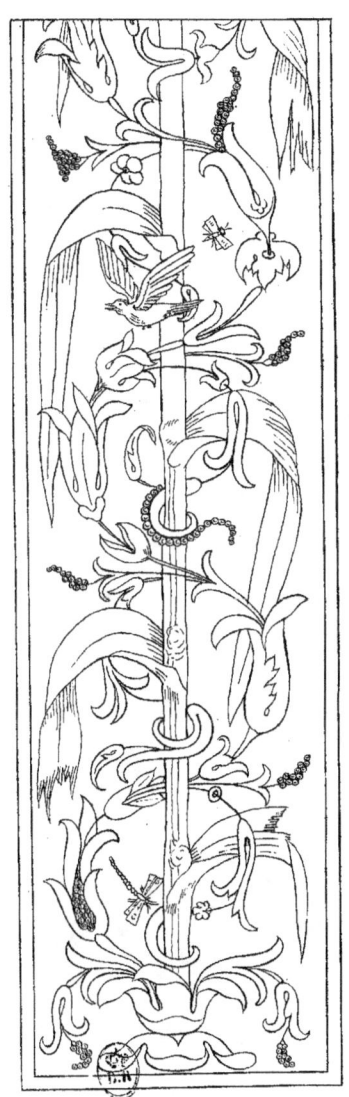
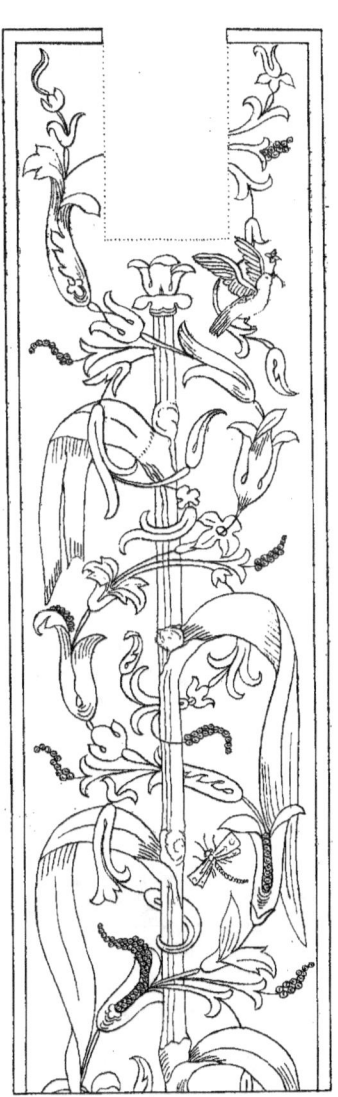

2 pieds.

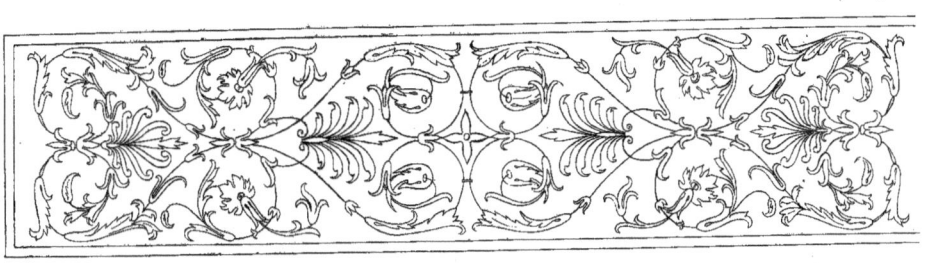

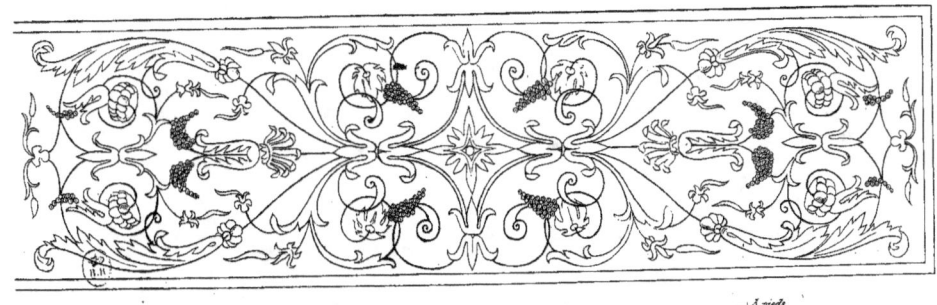

3 pieds.

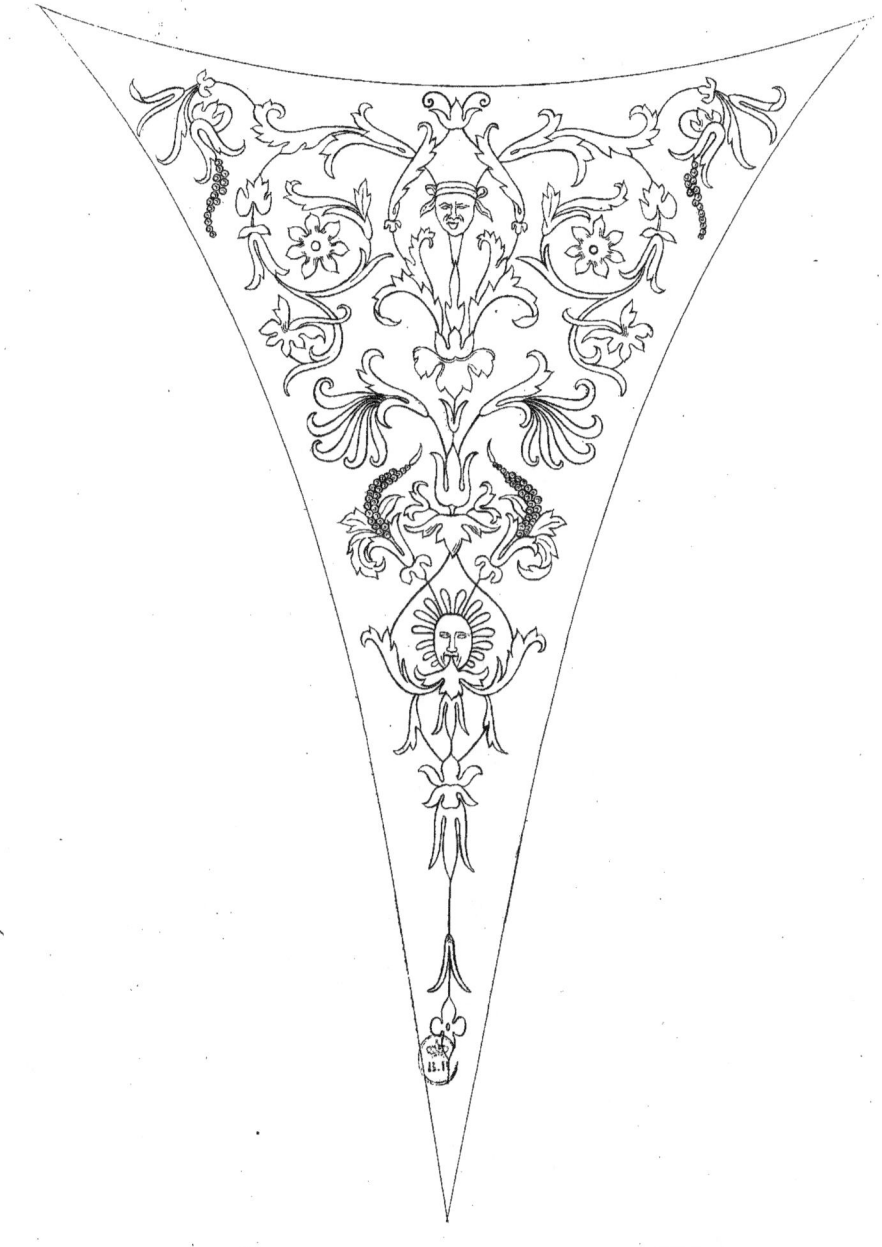

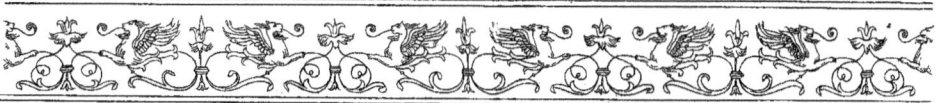

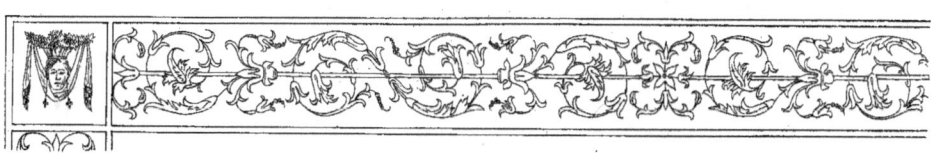

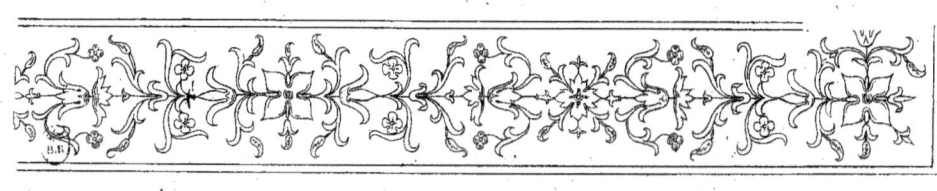

3 pieds.

14.

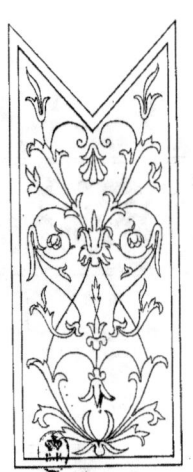 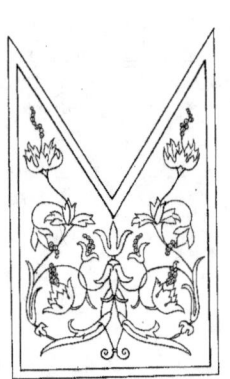 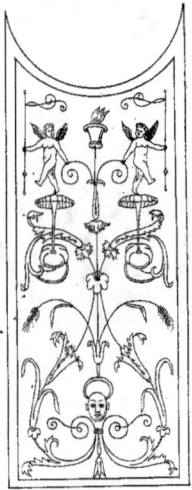

3 pieds.

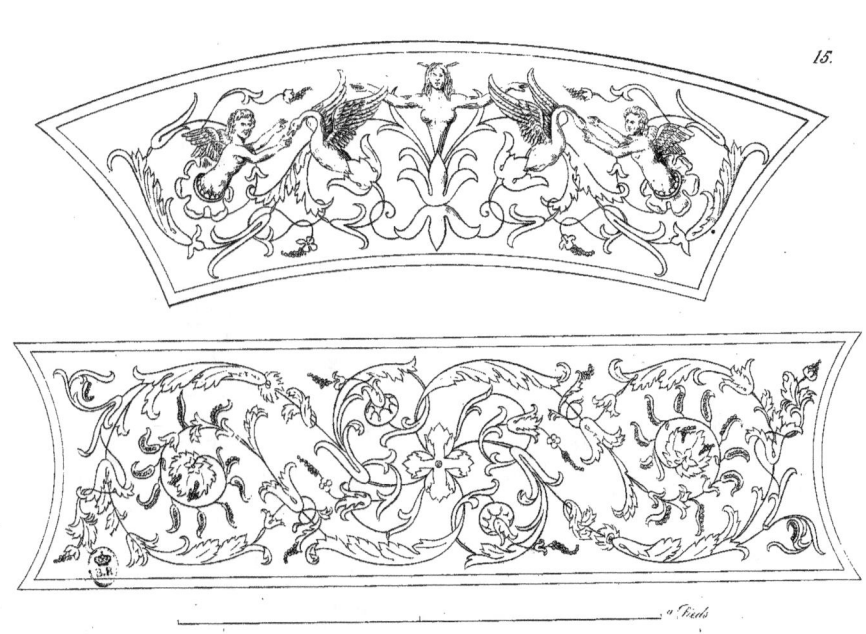

15.

www.ingramcontent.com/pod-product-compliance
Lightning Source LLC
Chambersburg PA
CBHW050034230526
45470CB00003B/1279